古典诗词

江　南

<div align="right">汉乐府</div>

江南可采莲，莲叶何田田！鱼戏莲叶间：鱼戏莲叶东，鱼戏莲叶西，鱼戏莲叶南，鱼戏莲叶北。

长歌行

<div align="right">汉乐府</div>

青青园中葵，朝露待日晞。阳春布德泽，万物生光辉。常恐秋节至，焜黄华叶衰。百川东到海，何时复西归？少壮不努力，老大徒伤悲。

风

<div align="right">[唐]李峤</div>

解落三秋叶，能开二月花。过江千尺浪，入竹万竿斜。

敕勒歌

北朝民歌

敕勒川，阴山下。天似穹庐，笼盖四野。天苍苍，野茫茫，风吹草低见牛羊。

咏　柳

[唐]贺知章

碧玉妆成一树高，万条垂下绿丝绦。不知细叶谁裁出，二月春风似剪刀。

回乡偶书

[唐]贺知章

少小离家老大回，乡音无改鬓毛衰。儿童相见不相识，笑问客从何处来。

登鹳雀楼

[唐]王之涣

白日依山尽，黄河入海流。欲穷千里目，更上一层楼。

凉州词

[唐] 王 翰

葡萄美酒夜光杯，欲饮琵琶马上催。醉卧沙场君莫笑，古来征战几人回？

出 塞

[唐] 王昌龄

秦时明月汉时关，万里长征人未还。但使龙城飞将在，不教胡马度阴山。

芙蓉楼送辛渐

[唐] 王昌龄

寒雨连江夜入吴，平明送客楚山孤。洛阳亲友如相问，一片冰心在玉壶。

鹿 柴

[唐] 王 维

空山不见人，但闻人语响。返景入深林，复照青苔上。

送元二使安西

[唐]王 维

渭城朝雨浥轻尘，客舍青青柳色新。劝君更尽一杯酒，西出阳关无故人。

九月九日忆山东兄弟

[唐]王 维

独在异乡为异客，每逢佳节倍思亲。遥知兄弟登高处，遍插茱萸少一人。

望天门山

[唐]李 白

天门中断楚江开，碧水东流至此回。两岸青山相对出，孤帆一片日边来。

绝 句

[唐]杜 甫

迟日江山丽，春风花草香。泥融飞燕子，沙暖睡鸳鸯。

古朗月行(节选)

[唐]李 白

小时不识月，呼作白玉盘。

又疑瑶台镜，飞在青云端。仙人

垂两足，桂树何团团。白兔捣药

成，问言与谁餐？

别董大

[唐]高 适

千里黄云白日曛，北风吹雁

雪纷纷。莫愁前路无知己，天下

谁人不识君？

悯 农

[唐]李 绅

春种一粒粟，秋收万颗子。

四海无闲田，农夫犹饿死。

江上渔者

[宋]范仲淹

江上往来人，但爱鲈鱼美。

君看一叶舟，出没风波里。

诗词·美文

春夜喜雨

[唐]杜 甫

好雨知时节，当春乃发生。随风潜入夜，润物细无声。野径云俱黑，江船火独明。晓看红湿处，花重锦官城。

江畔独步寻花

[唐]杜 甫

黄师塔前江水东，春光懒困倚微风。桃花一簇开无主，可爱深红爱浅红？

池 上

[唐]白居易

小娃撑小艇，偷采白莲回。不解藏踪迹，浮萍一道开。

寻隐者不遇

[唐]贾 岛

松下问童子，言师采药去。只在此山中，云深不知处。

枫桥夜泊

[唐]张　继

　　月落乌啼霜满天，江枫渔火对愁眠。姑苏城外寒山寺，夜半钟声到客船。

滁州西涧

[唐]韦应物

　　独怜幽草涧边生，上有黄鹂深树鸣。春潮带雨晚来急，野渡无人舟自横。

早春呈水部张十八员外

[唐]韩　愈

　　天街小雨润如酥，草色遥看近却无。最是一年春好处，绝胜烟柳满皇都。

江　雪

[唐]柳宗元

　　千山鸟飞绝，万径人踪灭。孤舟蓑笠翁，独钓寒江雪。

诗词·美文

渔歌子

[唐]张志和

西塞山前白鹭飞，桃花流水鳜鱼肥。青箬笠，绿蓑衣，斜风细雨不须归。

望洞庭

[唐]刘禹锡

湖光秋月两相和，潭面无风镜未磨。遥望洞庭山水色，白银盘里一青螺。

浪淘沙

[唐]刘禹锡

九曲黄河万里沙，浪淘风簸自天涯。如今直上银河去，同到牵牛织女家。

所见

[清]袁枚

牧童骑黄牛，歌声振林樾。意欲捕鸣蝉，忽然闭口立。

忆江南

[唐]白居易

江南好，风景旧曾谙。日出江花红胜火，春来江水绿如蓝，能不忆江南？

小儿垂钓

[唐]胡令能

蓬头稚子学垂纶，侧坐莓苔草映身。路人借问遥招手，怕得鱼惊不应人。

山　行

[唐]杜　牧

远上寒山石径斜，白云生处有人家。停车坐爱枫林晚，霜叶红于二月花。

夏日绝句

[宋]李清照

生当作人杰，死亦为鬼雄。至今思项羽，不肯过江东。

诗词·美文

清　明

[唐]杜　牧

清明时节雨纷纷，路上行人欲断魂。借问酒家何处有，牧童遥指杏花村。

江南春

[唐]杜　牧

千里莺啼绿映红，水村山郭酒旗风。南朝四百八十寺，多少楼台烟雨中。

蜂

[唐]罗　隐

不论平地与山尖，无限风光尽被占。采得百花成蜜后，为谁辛苦为谁甜。

梅　花

[宋]王安石

墙角数枝梅，凌寒独自开。遥知不是雪，为有暗香来。

元　日

[宋]王安石

爆竹声中一岁除，春风送暖入屠苏。千门万户瞳瞳日，总把新桃换旧符。

泊船瓜洲

[宋]王安石

京口瓜洲一水间，钟山只隔数重山。春风又绿江南岸，明月何时照我还。

书湖阴先生壁

[宋]王安石

茅檐长扫净无苔，花木成畦手自栽。一水护田将绿绕，两山排闼送青来。

独坐敬亭山

[唐]李　白

众鸟高飞尽，孤云独去闲。相看两不厌，只有敬亭山。

六月二十七日望湖楼醉书　　　　　[宋]苏　轼

黑云翻墨未遮山，白雨跳珠乱入船。卷地风来忽吹散，望湖楼下水如天。

饮湖上初晴后雨　　　　　[宋]苏　轼

水光潋滟晴方好，山色空蒙雨亦奇。欲把西湖比西子，淡妆浓抹总相宜。

惠崇春江晓景　　　　　[宋]苏　轼

竹外桃花三两枝，春江水暖鸭先知。蒌蒿满地芦芽短，正是河豚欲上时。

相　思　　　　　[唐]王　维

红豆生南国，春来发几枝？愿君多采撷，此物最相思。

清平乐·村居

[宋]辛弃疾

茅檐低小，溪上青青草。醉里吴音相媚好，白发谁家翁媪？大儿锄豆溪东，中儿正织鸡笼。最喜小儿亡赖，溪头卧剥莲蓬。

西江月·夜行黄沙道中

[宋]辛弃疾

明月别枝惊鹊，清风半夜鸣蝉。稻花香里说丰年，听取蛙声一片。　七八个星天外，两三点雨山前。旧时茅店社林边，路转溪桥忽见。

菩萨蛮·书江西造口壁

[宋]辛弃疾

郁孤台下清江水，中间多少行人泪。西北望长安，可怜无数山。青山遮不住，毕竟东流去。

诗词·美文

江晚正愁余,山深闻鹧鸪。

朝天子·咏喇叭

[明]王　磐

喇叭,唢呐,曲儿小,腔儿大。官船来往乱如麻,全仗你抬身价。军听了军愁,民听了民怕。哪里去辨甚么真共假?眼见的吹翻了这家,吹伤了那家,只吹的水尽鹅飞罢!

渔家傲·秋思

[宋]范仲淹

塞下秋来风景异,衡阳雁去无留意。四面边声连角起,千嶂里,长烟落日孤城闭。　浊酒一杯家万里,燕然未勒归无计。羌管悠悠霜满地,人不寐,将军白发征夫泪。

明日歌

[明]钱鹤滩

明日复明日，明日何其多！我生待明日，万事成蹉跎。世人苦被明日累，春去秋来老将至。朝看水东流，暮看日西坠。百年明日能几何？请君听我明日歌。

苏幕遮

[宋]范仲淹

碧云天，黄叶地，秋色连波，波上寒烟翠。山映斜阳天接水，芳草无情，更在斜阳外。　黯乡魂，追旅思。夜夜除非，好梦留人睡。明月楼高休独倚。酒入愁肠，化作相思泪。

御街行

[宋]范仲淹

纷纷坠叶飘香砌。夜寂静，

诗词·美文

寒声碎。真珠帘卷玉楼空，天淡
银河垂地。年年今夜，月华如练，
长是人千里。　　愁肠已断无由
醉，酒未到，先成泪。残灯明灭枕
头敧，谙尽孤眠滋味。都来此事，
眉间心上，无计相回避。

<div align="center">

鹊桥仙

</div>

[宋]秦　观

纤云弄巧，飞星传恨，银汉
迢迢暗渡。金风玉露一相逢，便
胜却人间无数。　　柔情似水，佳
期如梦，忍顾鹊桥归路。两情若
是久长时，又岂在朝朝暮暮。

<div align="center">

鹧鸪天

</div>

[宋]黄庭坚

黄菊枝头生晓寒。人生莫放
酒杯干。风前横笛斜吹雨，醉里

簪花倒著冠。 身健在,且加餐。

舞裙歌板尽清欢。黄花白发相

牵挽,付与时人冷眼看。

<center>菩萨蛮</center>

[宋]黄庭坚

半烟半雨溪桥畔,渔翁醉着

无人唤。疏懒意何长,春风花草

香。 江山如有待,此意陶潜解。

问我去何之,君行到自知。

<center>雨霖铃</center>

[宋]柳 永

寒蝉凄切,对长亭晚,骤雨

初歇。都门帐饮无绪,留恋处,兰

舟催发。执手相看泪眼,竟无语

凝噎。念去去,千里烟波,暮霭沉

沉楚天阔。 多情自古伤离别,

更那堪,冷落清秋节!今宵酒醒

诗词·美文

何处？杨柳岸，晓风残月。此去经年，应是良辰好景虚设。便纵有千种风情，更与何人说？

蝶恋花

[宋]柳　永

伫倚危楼风细细，望极春愁，黯黯生天际。草色烟光残照里，无言谁会凭阑意。　拟把疏狂图一醉，对酒当歌，强乐还无味。衣带渐宽终不悔，为伊消得人憔悴。

蝶恋花

[宋]欧阳修

庭院深深深几许？杨柳堆烟，帘幕无重数。玉勒雕鞍游冶处，楼高不见章台路。　雨横风狂三月暮。门掩黄昏，无计留春住。泪眼问

花花不语,乱红飞过秋千去。

水调歌头

[宋]苏 轼

明月几时有？把酒问青天。不知天上宫阙,今夕是何年。我欲乘风归去, 又恐琼楼玉宇,高处不胜寒。起舞弄清影,何似在人间。 转朱阁,低绮户,照无眠。不应有恨,何事长向别时圆? 人有悲欢离合, 月有阴晴圆缺,此事古难全。但愿人长久,千里共婵娟。

蝶恋花

[宋]苏 轼

花褪残红青杏小。燕子飞时,绿水人家绕。枝上柳绵吹又少,天涯何处无芳草！ 墙里秋千墙

外道。墙外行人，墙里佳人笑。笑渐不闻声渐悄，多情却被无情恼。

如梦令

[宋]李清照

常记溪亭日暮，沉醉不知归路。兴尽晚回舟，误入藕花深处。争渡，争渡，惊起一滩鸥鹭。

如梦令

[宋]李清照

昨夜雨疏风骤。浓睡不消残酒。试问卷帘人，——却道"海棠依旧"。知否，知否？应是绿肥红瘦！

卜算子

[宋]李之仪

我住长江头，君住长江尾。日日思君不见君，共饮长江水。此水几时休，此恨何时已。只愿君心似我心，定不负相思意。

千古美文

鱼我所欲也

《孟子》

　　鱼，我所欲也；熊掌，亦我所欲也。二者不可得兼，舍鱼而取熊掌者也。生，亦我所欲也；义，亦我所欲也。二者不可得兼，舍生而取义者也。生亦我所欲，所欲有甚于生者，故不为苟得也；死亦我所恶，所恶有甚于死者，故患有所不辟也。如使人之所欲莫甚于生，则凡可以得生者何不用也？使人之所恶莫甚于死者，则凡可以辟患者何不为也？由是则生而有不用也，由是则可以辟

患而有不为也。是故所欲有甚于生者，所恶有甚于死者。非独贤者有是心也，人皆有之，贤者能勿丧耳。

一箪食，一豆羹，得之则生，弗得则死。呼尔而与之，行道之人弗受；蹴尔而与之，乞人不屑也。万钟则不辩礼义而受之，万钟于我何加焉！为宫室之美，妻妾之奉，所识穷乏者得我与？乡为身死而不受，今为宫室之美为之；乡为身死而不受，今为妻妾之奉为之；乡为身死而不受，今为所识穷乏者得我而为之：是亦不可以已乎？此之谓失其本心。

桃花源记

[东晋]陶渊明

晋太元中，武陵人捕鱼为业。缘溪行，忘路之远近。忽逢桃花林，夹岸数百步，中无杂树，芳草鲜美，落英缤纷。渔人甚异之。复前行，欲穷其林。

林尽水源，便得一山，山有小口，仿佛若有光。便舍船，从口入。初极狭，才通人。复行数十步，豁然开朗。土地平旷，屋舍俨然，有良田美池桑竹之属。阡陌交通，鸡犬相闻。其中往来种作，男女衣着，悉如外人。黄发垂髫，并怡然自乐。

见渔人，乃大惊，问所从来。

具答之。便要还家，设酒杀鸡作食。村中闻有此人，咸来问讯。自云先世避秦时乱，率妻子邑人来此绝境，不复出焉，遂与外人间隔。问今是何世，乃不知有汉，无论魏晋。此人一一为具言所闻，皆叹惋。余人各复延至其家，皆出酒食。停数日，辞去。此中人语云："不足为外人道也。"

既出，得其船，便扶向路，处处志之。及郡下，诣太守，说如此。太守即遣人随其往，寻向所志，遂迷，不复得路。

南阳刘子骥，高尚士也，闻之，欣然规往。未果，寻病终。后

遂无问津者。

马 说

[唐]韩 愈

　　世有伯乐，然后有千里马。千里马常有，而伯乐不常有。故虽有名马，祇辱于奴隶人之手，骈死于槽枥之间，不以千里称也。

　　马之千里者，一食或尽粟一石。食马者不知其能千里而食也。是马也，虽有千里之能，食不饱，力不足，才美不外见，且欲与常马等不可得，安求其能千里也？

　　策之不以其道，食之不能尽其材，鸣之而不能通其意，执策而临之，曰："天下无马！"鸣呼！其真无马邪？其真不知马也。

诗词·美文

岳阳楼记

[宋]范仲淹

庆历四年春，滕子京谪守巴陵郡。越明年，政通人和，百废具兴。乃重修岳阳楼，增其旧制，刻唐贤今人诗赋于其上。属予作文以记之。

予观夫巴陵胜状，在洞庭一湖。衔远山，吞长江，浩浩汤汤，横无际涯；朝晖夕阴，气象万千。此则岳阳楼之大观也，前人之述备矣。然则北通巫峡，南极潇湘，迁客骚人，多会于此，览物之情，得无异乎？

若夫淫雨霏霏，连月不开，阴风怒号，浊浪排空；日星隐曜，

山岳潜形；商旅不行，樯倾楫摧；薄暮冥冥，虎啸猿啼。登斯楼也，则有去国怀乡，忧谗畏讥，满目萧然，感极而悲者矣。

至若春和景明，波澜不惊，上下天光，一碧万顷；沙鸥翔集，锦鳞游泳；岸芷汀兰，郁郁青青。而或长烟一空，皓月千里，浮光跃金，静影沉璧，渔歌互答，此乐何极！登斯楼也，则有心旷神怡，宠辱偕忘，把酒临风，其喜洋洋者矣。

嗟夫！予尝求古仁人之心，或异二者之为，何哉？不以物喜，不以己悲；居庙堂之高则忧其民；处江湖之远则忧其君。是进

亦忧,退亦忧。然则何时而乐耶?其必曰"先天下之忧而忧,后天下之乐而乐"乎。噫!微斯人,吾谁与归?

时六年九月十五日。

小石潭记

[唐]柳宗元

从小丘西行百二十步,隔篁竹,闻水声,如鸣珮环,心乐之。伐竹取道,下见小潭,水尤清冽。全石以为底,近岸,卷石底以出,为坻,为屿,为嵁,为岩。青树翠蔓,蒙络摇缀,参差披拂。

潭中鱼可百许头,皆若空游无所依,日光下澈,影布石上。怡然不动,俶尔远逝,往来翕忽。似

与游者相乐。

潭西南而望，斗折蛇行，明灭可见。其岸势犬牙差互，不可知其源。

坐潭上，四面竹树环合，寂寥无人，凄神寒骨，悄怆幽邃。以其境过清，不可久居，乃记之而去。

同游者：吴武陵，龚古，余弟宗玄。隶而从者，崔氏二小生：曰恕己，曰奉壹。

陋室铭

[唐]刘禹锡

山不在高，有仙则名。水不在深，有龙则灵。斯是陋室，惟吾德馨。苔痕上阶绿，草色入帘青。

谈笑有鸿儒，往来无白丁。可以调素琴，阅金经。无丝竹之乱耳，无案牍之劳形。南阳诸葛庐，西蜀子云亭。孔子云：何陋之有？

《论语》精选

子曰："学而时习之，不亦说乎？有朋自远方来，不亦乐乎？人不知而不愠，不亦君子乎？"（《学而》）

曾子曰："吾日三省吾身：为人谋而不忠乎？与朋友交而不信乎？传不习乎？"（《学而》）

子曰："吾十有五而志于学，三十而立，四十而不惑，五十而知天命，六十而耳顺，七十而从心

所欲，不逾矩。"(《为政》)

子曰："温故而知新，可以为师矣。"(《为政》)

子曰："学而不思则罔，思而不学则殆。"(《为政》)

子曰："贤哉，回也！一箪食，一瓢饮，在陋巷，人不堪其忧，回也不改其乐。贤哉，回也！"(《雍也》)

子曰："饭疏食，饮水，曲肱而枕之，乐亦在其中矣。不义而富且贵，于我如浮云。"(《述而》)

子曰："三人行，必有我师焉。择其善者而从之，其不善者而改之。"(《述而》)

华夏万卷
增值服务
VALUE-ADDED SERVICE

加入万人练字学习交流平台

二十多年来，华夏万卷一直致力于传播书法文化和推广书法教育。对于书法普及教育中最重要一环的教师群体，华夏万卷始终给予全力支持。"练字帮"在线学习平台为全国中小学教师和学生提供全方位练字服务，同时也向广大练字爱好者开放。关注"练字帮"微信公众号，加入万人练字学习交流平台。

直播教学　　教学资源　　练字打卡　　作业点评　　优秀作品

关注"练字帮"

练字体验调查

　　感谢您选择我们的产品，让华夏万卷陪伴您度过了一段美好的书写时光。现在，真诚邀请您写下使用本产品的练字体验，及您对华夏万卷的宝贵意见及建议。扫描二维码，后台留言回复或将此区域填写好拍照回传给我们即可。

1. 您认为本产品是否达成了您最初购买时所预期的效用？

2. 在使用过程中，您觉得有哪些细节还需要改进？

关注"华夏万卷"

华夏万卷非常重视您的回复，并将持续努力，为您提供更优质的练字产品及服务。

巍巍交大　百年书香
www.jiaodapress.com.cn
bookinfo@sjtu.edu.cn

书香交大

责任编辑：赵利润
封面设计：徐　洋　周　喆

笔墨
華夏
萬卷 千里

建议上架：文教类

绿色印刷产品

关注"华夏万卷"
获取更多学习资源

华夏万卷
让人人写好字

ISBN 978-7-313-17111-5

9 787313 171115 >

全套定价：35.00元

华夏万卷
让人人写好字

田英章 书

正楷

30 天

练字计划本

让练字更有效率

人人写好字 正楷一本通

上海交通大学出版社
SHANGHAI JIAO TONG UNIVERSITY PRESS

我的练字日历

一 月

01 02 03 04 05 06 07
08 09 10 11 12 13 14
15 16 17 18 19 20 21
22 23 24 25 26 27 28
29 30 31

二 月

01 02 03 04 05 06 07
08 09 10 11 12 13 14
15 16 17 18 19 20 21
22 23 24 25 26 27 28

三 月

01 02 03 04 05 06 07
08 09 10 11 12 13 14
15 16 17 18 19 20 21
22 23 24 25 26 27 28
29 30 31

四 月

01 02 03 04 05 06 07
08 09 10 11 12 13 14
15 16 17 18 19 20 21
22 23 24 25 26 27 28
29 30

五 月

01 02 03 04 05 06 07
08 09 10 11 12 13 14
15 16 17 18 19 20 21
22 23 24 25 26 27 28
29 30 31

六 月

01 02 03 04 05 06 07
08 09 10 11 12 13 14
15 16 17 18 19 20 21
22 23 24 25 26 27 28
29 30

 圈出那些你与笔为伴的欢乐时光吧！（本书请配合教程一起使用）